위드묘묘 종이구관 DIY

위드묘묘 종이구관 DIY: 관절이 정말 움직이는 종이인형 만들기

2019년 2월 19일 초판 1쇄 발행
2019년 7월 18일 초판 3쇄 발행
지은이: 권지영, 고은별

펴낸이: 현태용
펴낸곳: 우철 주식회사 | 출판신고: 제315-2013-000043호
주소: (07788) 서울시 강서구 마곡중앙5로1길 20, 1220호 (마곡동, 보타닉비즈타워)
전화: 070-8269-5778 | 팩스: 0505-378-5778 | 이메일: publishing@ucheol.com
홈페이지: http://www.ucheol.com
제작처: (주)북랩 book.co.kr

ⓒ 우철 주식회사
ISBN 979-11-956032-1-3 13650

이 도서의 국립중앙도서관 출판예정도서목록(CIP)은 서지정보유통지원시스템 홈페이지(http://seoji.nl.go.kr)와 국가자료공동목록시스템(http://www.nl.go.kr/kolisnet)에서 이용하실 수 있습니다.
(CIP제어번호: CIP2019003558)

책값은 앞표지에 있습니다.
잘못된 책은 바꿔드립니다.

※ 이 책의 서체 중 일부는 포천 오성과 한음체입니다.

이 책의 별책부록에 나오는 도안들은 모두 한 땀 한 땀 작가의 수작업을 통해 완성된 작품이라는 특성으로 인해, 약간의 오차가 발생할 수 있습니다. 이 점 넓은 마음으로 양해 부탁드리며 신중하게 구매해주시기 바랍니다.

위드묘묘 종이구관 DIY

관절이 정말 움직이는 종이인형 만들기

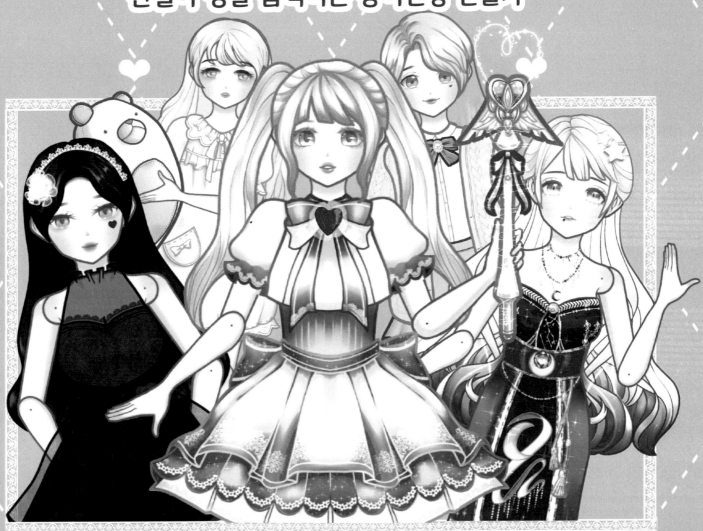

권지영, 고은별 지음

UCHEOL

차례

PART 1. 위드묘묘 종이구관 소개

PART 2. 종이구관 본체 만들기

PART 3. 종이구관 가발과 옷, 신발 만들기

● 별책 부록 ●

PART 4. 종이구관 도안

PART 5. 나도 패션 디자이너

PART 1.

위드묘묘
종이구관 소개

안녕하세요, 위드묘묘입니다.

우선 이렇게 '위드묘묘 종이구관 DIY: 관절이 정말 움직이는 종이인형 만들기'라는 책으로 여러분을 만나 뵙게 되어 진심으로 기쁩니다. 사실 저희에게 '종이구관 인형'이라는 아이템은 몇 년 전부터 아주 오랫동안 구상해 왔던 것도 아니고, 처음부터 사업을 할 생각으로 가져온 것도 아닙니다. 그저 이 책을 읽고 있는 여러분들처럼 저희 스스로의 '흥미'로부터 시작되었습니다.

처음으로 종이구관을 접했을 때, '이런 것도 있구나!' 하고 신기해하며 관련된 정보나 영상들을 재밌게 보던 것이 기억납니다. 그러다 어느 날 여느 때와 같이 종이구관을 검색하다가 우연히 종이구관의 사전적 의미를 보게 되었고 거기서 큰 의문점을 가지게 되었습니다.

왜냐하면 '구관'은 '구체관절'의 줄임말인데, 구체관절 인형의 뜻은 '둥근 모양의 것으로 관절 부위를 연결해 자유롭게 움직일 수 있도록 만든 인형'이었기 때문입니다.

저희가 보았던 '종이구관'들은 이름이 모두 종이구관이었지만 실제로 관절이 움직이는 것은 없었습니다. 그래서 '왜 움직인다는 뜻인데 안 움직여? 우리가 움직이는 인형을 한번 만들어 볼까?'라는 생각으로 저희의 도전이 시작되었습니다. 그때부터 '움직이는' 종이인형에 초점을 맞추고 여러 가지 재료와 방법을 시도했습니다.

애초에 없었던 목표이고 새로운 분야에 대한 도전이다 보니 다양한 시행착오를 겪으며 많은 시간을 보낼 수밖에 없었습니다. 또 몸을 움직이게 하는 것보다 옷을 입혀도 자유자재로 움직일 수 있는 방법을 찾는 부분에서 훨씬 더 큰 어려움을 겪기도 했었지요.

하지만 제품이 나오기 전부터 '힘내세요!', '정말 기대하고 있어요'와 같은 응원들에 힘입어 결국 많은 분들이 사랑해주시는 위드묘묘의 관절이 정말 움직이는 종이구관이 탄생했습니다.

아시는 분도 계시겠지만 위드묘묘의 의미는 영어의 with(위드) '함께'와 프랑스어의 muremure(묘묘) '속삭이다'를 합쳐 만든 것으로, '함께 속삭이다'라는 뜻입니다. Muremure(묘묘)의 발음이 현재의 myomyo(묘묘)에 더 가까워 그렇게 수정되었습니다.

저희가 만든 인형이 한 명 한 명에게 함께 속삭이고 싶은 친구가 되었으면 하는 마음에서 '위드묘묘'라는 이름을 만들게 되었습니다. 위드묘묘를 응원해주셨던, 그리고 지금도 응원해주시는 모든 분들에게 '친구 같은 인형'으로 감사의 인사를 전하고 싶습니다.

<위드묘묘 종이구관 DIY: 관절이 정말 움직이는 종이인형 만들기>를 통해 직접 나만의 인형 친구를 한 땀 한 땀 만드는 시간이 즐거운 추억으로 남겨지길 진심으로 바랍니다. 감사합니다.

종이구관에 대하여

'구관'은 구체관절인형의 줄임말입니다.

'구체관절인형'이란 공 모양의 것(구체)들을 사람의 관절이 위치한 곳과 같이 각각 배치하여 몸을 자유롭게 움직일 수 있도록 만든 인형입니다.

쉽게 말해 여러분이 마트에서 볼 수 있는 인형이 팔다리 등 관절이 움직인다면, 구관이라고 할 수 있습니다.

종이구관은 이런 움직이는 인형들이 종이로 변한 친구지요.

일반 구관들의 가발과 옷들을 보면, 우리들은 사람의 가발과 옷만큼이나 높은 가격대를 느낄 수 있습니다.

가격만큼의 아름다움과 정말 움직일 것만 같은 섬세함이 엄청난 매력이지요.

하지만 머리카락이 엉킨다거나 다른 잡다한 오염을 피하기 위해서는 꾸준히 시간을 내어서 관리를 해줘야 합니다.

또한 개인적으로 이런 인형들의 가발이나 옷, 신발 등을 직접 만들어준다는 것은 거의 불가능에 가까운 일이지요.

하지만 종이구관은 달라요.

움직이는 건 똑같지만, 종이로 만들어져 일반 인형보다 훨씬 가격이 낮고 누구나 직접 만들 수 있다는 엄청난 장점이 있지요.

항상 함께할 자기만의 인형을 스스로 만드는 시간을 가질 수 있다는 것은 그냥 구관으로는 경험할 수 없는 종이구관만의 매력입니다.

그 엄청난 매력! 지금 위드묘묘와 함께 느껴볼까요?

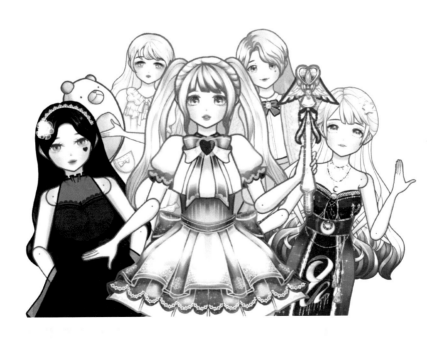

PART 2.

종이구관
본체 만들기

1. 가위질이 조금 어려운 친구들은 부모님의 도움을 받아 함께 만드는 것이 좋습니다.

2. 도안 한 장을 통째로 들고 자르지 말고, 조각조각 잘라서 나누어 놓고 난 뒤에 다시 하나하나 섬세하게 잘라주는 게 좋습니다.

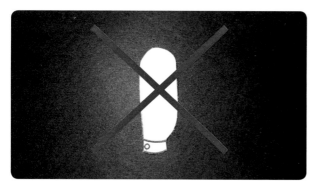

3. 도안의 테두리를 남기면서 자르는 게 완성되었을 때 훨씬 예쁩니다! 배경이 테두리와 비슷한 색으로 칠해져 있기 때문에 테두리를 자르는 것보다 차라리 배경을 남기는 편이 보기에 좋습니다.

4. 몸을 이어주는 실리콘을 사용할 때는 힘을 너무 세게 가하지 말아야 합니다. 실리콘이 휘거나 부러질 수 있기 때문입니다.

5. 찍찍이를 붙일 때는 도안의 면적에 꽉 차게 붙일 필요가 없습니다. 너무 완벽하게 맞추려 하지 말고 여유 있게 붙입니다.

6. 사진과 글만으로 이해하기가 어려운 부분이 있다면 유튜브에서 '위드묘묘'를 검색합니다. 위드묘묘 채널에 인형 몸체 (BODY) 만드는 방법을 영상으로 올려놓았으니 보면서 같이 천천히 만들어보시기 바랍니다.

가위 / 칼 / 양면 테이프 / 일반 테이프 / 실리콘 (추천) 또는 합단추 / 고리걸이 찍찍이 (추천) 또는 벨크로 찍찍이 / 미니 송곳 / 빵끈 / 손 코팅지 또는 투명 시트지 (기호에 따라 선택 가능)

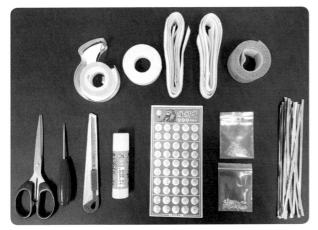

종이구관 만들기 DIY 재료

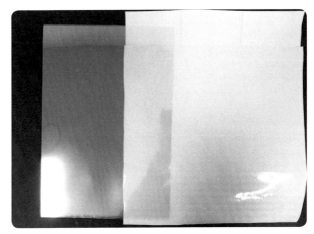

손 코팅지(좌)와 투명 시트지(우)

가위와 칼, 양면 테이프, 일반 테이프, 미니 송곳, 손 코팅지, 투명 시트지, 빵끈 등은 모두 문방구나 큰 문구류 매장에서 구매 가능합니다.

움직이는 종이구관을 만들어주는 주재료인 실리콘은 위드묘묘 스토어에서 쉽게 구매 가능합니다.

※ 위드묘묘 스토어 링크 - https://smartstore.naver.com/with_myomyo

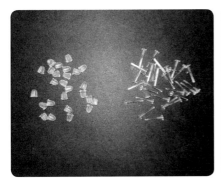

실리콘 사진

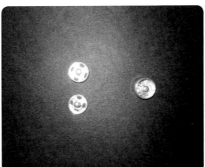

합단추

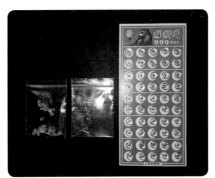

비교사진

실리콘을 구매하기 번거로운 분들은 합단추를 실리콘 대신 사용할 수 있습니다.

그러나 실리콘보다 부드럽게 움직이지 않고, 코팅 시에는 사용이 어렵기 때문에 위드묘묘는 실리콘을 추천합니다.

합단추 역시 문방구에서 구매할 수 있습니다. 합단추는 35개 정도에 약 1,000원(2019년 기준)으로 구매할 수 있으며, 종이구관 본체 하나를 만드는 데는 총 8개가 필요합니다.

가장 많이 필요한 재료는 찍찍이입니다.

위드묘묘가 사용하는 제품인 고리걸이 찍찍이는 벨크로 찍찍이보다 비싼 편이지만 가격만큼 내구성이 아주 강해 옷이나 가발을 잘 잡아줍니다.

반영구적으로 사용 가능하며, 암수 구분이 없어 만들기가 쉽습니다. 또한 투명하기 때문에 티가 잘 나지 않아 깔끔하고 예쁩니다.

이 고리걸이형 찍찍이 역시 위드묘묘 스토어에서 쉽게 구매 가능합니다. 고리걸이 찍찍이 1미터 정도면 이 책에서 제공하고 있는 모든 도안들을 따라 만들기에 충분합니다.

※ 위드묘묘 스토어 링크 - https://smartstore.naver.com/with_myomyo

조금 더 저렴하고 구하기 쉬운 재료를 원하신다면 벨크로 찍찍이를 사용할 수 있습니다.

문방구에서 구매 가능하며, 색깔은 여러 가지가 있지만, 판매처마다 다르다는 점 참고 부탁드립니다. 인형 본체에 붙였을 때, 최대한 이질감이 느껴지지 않는 색을 고르는 것을 추천합니다. 또 벨크로를 사용하는 분들은 암수(보들보들한 면과 거친 면) 구분을 반드시 해주어야 합니다.

벨크로 찍찍이를 올바르게 사용하는 방법을 찍찍이가 사용되는 부분마다 적어 놓았으니 설명에 맞게 잘 따라 하면 됩니다.

그러나 옷이나 가발을 부착했을 때, 그 부피만큼 뜨는 경향이 있어 고정이 불편할 수 있기 때문에 위드묘묘는 고리걸이 찍찍이를 추천합니다.

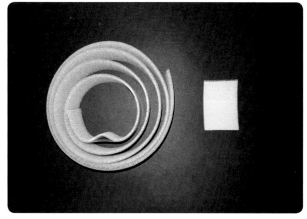

고리걸이 찍찍이

벨크로 찍찍이. 보들보들한 면(좌), 거친 면(우)

코팅하는 방법

간단하게 일반 종이 도안으로도 예쁜 종이구관을 만들 수 있지만, 튼튼함까지 더하고 싶다면 도안을 코팅하는 방법이 있습니다.

코팅을 하고자 한다면 몸체나 가발, 옷 등을 모두 해도 되고, 전체가 힘이 든다 싶으면 몸체만 해도 됩니다. 다만 실리콘을 대신해 합단추를 이용하려는 분들은 코팅을 하지 않는 게 좋습니다. 코팅된 도안의 갈라짐, 늘어짐이 나타날 수 있기 때문입니다.

코팅은 손 코팅지와 투명 시트지 두 가지로 할 수 있습니다.

코팅 난이도는 똑같이 쉽습니다. 코팅을 통해 종이구관의 손상을 쉽게 방지할 수 있습니다.

우선 손 코팅지는 코팅 후 구부리거나 비틀 때 쉽게 갈라질 수 있습니다. 그러나 코팅지 자체가 단단하기 때문에 인형을 잘 고정시켜준다는 장점이 있습니다.

투명 시트지는 손 코팅지와 다르게 구부리거나 비틀어도 갈라짐이 전혀 생기지 않습니다. 그러나 시트지가 원래 힘이 있는 재질이 아니기에 인형이 힘이 없다는 느낌을 받을 수 있습니다. 오염 방지를 위해서는 갈라짐이 없는 시트지가 더 좋다고 생각됩니다.

도안을 통째로 코팅하는 방법은 코팅 후 가위로 자를 때 코팅지가 바로 갈라지기 때문에 좋은 방법이 아닙니다. 따라서 다음과 같이 해야 코팅이 잘 됩니다. 원하는 재료를 고른 후 아래의 설명을 보고 예쁘게 코팅해보시기 바랍니다.

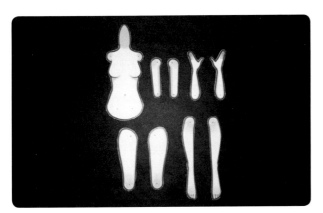

1. 코팅 재료(손 코팅지 or 투명 시트지)와 코팅을 원하는 도안을 조각조각 잘라서 준비합니다.

 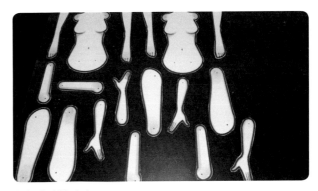

2. 재료의 비닐을 벗긴 뒤, 자른 조각들이 서로 붙지 않도록 여유 있게 나열합니다.

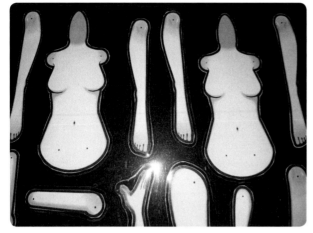

3. 다른 새 코팅 재료의 비닐을 벗겨내고, 도안을 붙여 놓은 면을 덮어준다는 느낌으로 한쪽 방향으로 천천히 붙입니다. 기포가 생길 수 있으니 무거운 물건이나 책으로 눌러 두면 좋습니다.

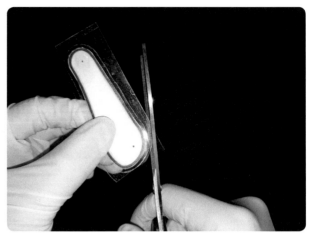

4. 양면 코팅이 완성되었습니다. 이제 이 조각들을 다시 한 번 자릅니다. 이때 각각 조각을 테두리에 딱 맞게 자르면 갈라질 위험이 있습니다. 반드시 조각마다 테두리에 여유 있게 공간을 남겨두고 자릅니다.

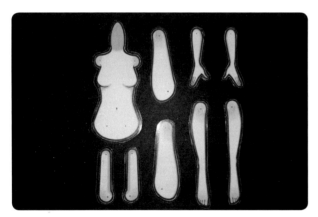

5. 좀 더 튼튼해진 종이구관 완성입니다.

※ 반나절 정도 무거운 물건 밑에 두면 코팅지끼리 더 잘 붙어 좋습니다.

인형 보관은 지퍼 백도 좋고, 집에 남는 편지 봉투나 혹은 비닐 봉투도 가능합니다.

종이인형이기 때문에 물에 직접 닿지 않게 주의해야 하며 최대한 습기를 막아줄 수 있게 보관한다면 인형을 조금 더 오래 플레이할 수 있습니다!

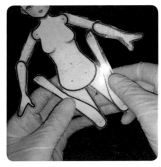 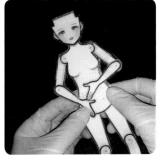 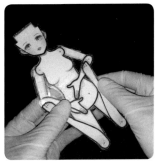 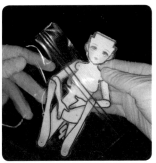

1. 바디는 다리 부분을 돌려서 상체 쪽으로 접어 올리고, 팔 또한 알맞게 접어서 최대한 부피를 적게 차지하도록 만든 뒤 준비한 곳에 넣으면 됩니다.

 이렇게 접어서 보관하면 부피가 2배가량 작아지기 때문에 공간 활용에 좋습니다.

 또 종이구관이 찢어질 위험을 줄일 수 있습니다.

 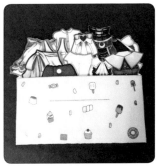 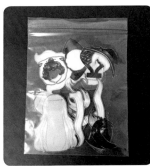

2. 가발은 가발대로, 옷은 옷대로, 액세서리는 액세서리대로 구분 지은 뒤 나누어서 보관하면 좋습니다.

 또 가발은 같은 종류대로 앞머리와 뒷머리를 붙이고, 옷의 소매나 신발같이 짝이 있는 조각들도 서로 붙여주면 쉽게 잃어버리지 않고, 다시 입힐 때 원하는 아이템을 찾기가 훨씬 편합니다. (벨크로 찍찍이 이용 시에는 암수가 구분돼 있어 같은 짝끼리 붙이는 것이 불가합니다)

 같은 계열의 색깔로 나누어 보관하는 재밌는 방법도 있습니다!

3. 2번까지만 정리해주어도 훌륭한 보관 방법이지만, 예쁜 상자 속에 나누어 담은 봉투들을 넣어주면 완벽한 '나만의 종이구관 인형함'이 만들어집니다!

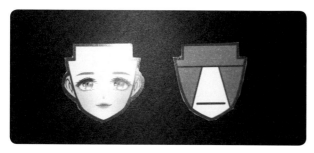

1. 얼굴 도안(별책부록 47쪽, 49쪽 참고)에서 앞면과 뒷면 두 개의 조각을 모두 자릅니다.

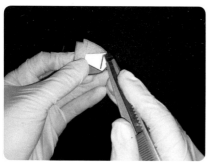 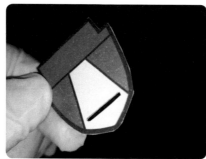

2. 뒷면에 그려져 있는 작은 네모를 칼로 오려 내서 홈을 만듭니다.
　　이때 코팅을 한 얼굴이라면 보이는 네모보다 좀 더 길게 홈을 내도록 합니다!

※ 이 과정이 어렵게 느껴지는 어린이라면 주변 어른들의 도움을 받습니다! 작아서 오려 내기가 어려울 수 있습니다.

3. 준비한 양면 테이프를 색칠되어 있는 칸에 맞게 잘라서 붙입니다.
　　칸을 완벽히 채워서 붙일 필요는 없습니다. 다만 칸 밖으로 테이프가 절대 튀어나오지 않도록 붙입니다!

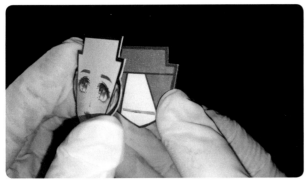 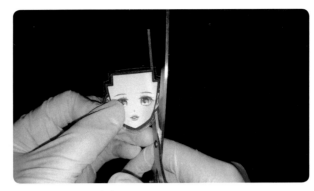

4. 양면 테이프의 윗면(스티커)을 떼고, 잘라 놓은 얼굴 앞면을 뒷면과 잘 맞게 붙입니다.

이때 얼굴을 무거운 책이나 물건 밑에 잠시 넣어주었다 빼면 양면 테이프가 더 고정이 잘 돼서 좋습니다. 양면 테이프가 완전히 고정될 때까지 몸체 만들기를 하고 있어도 됩니다.

※ 코팅을 한 얼굴이라면, 앞뒷면을 붙였을 때 서로 코팅 테두리가 안 맞기 때문에 튀어나온 부분을 가위로 다듬어줍니다.

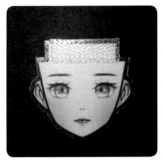 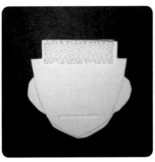 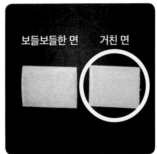

보들보들한 면 거친 면

5. 앞면과 뒷면에 찍찍이를 각각 사진에 나오는 위치에 맞게 붙입니다.

고리걸이 찍찍이를 사용한다면 찍찍이를 알맞은 크기로 자른 뒤, 뒷부분 스티커를 떼어 내고 그대로 붙이면 됩니다.

벨크로 찍찍이를 사용한다면 보들보들한 면이 아닌 거친 면을 잘라서 붙입니다!

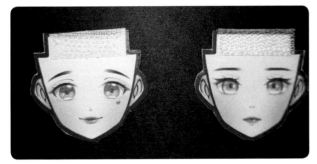

벨크로 찍찍이(좌), 고리걸이 찍찍이(우)

6. 얼굴 완성입니다.

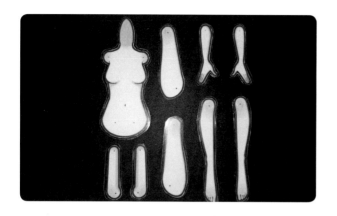

1. 몸체 도안(별책부록 45쪽, 47쪽 참고)에 있는 조각을 모두 자릅니다.

 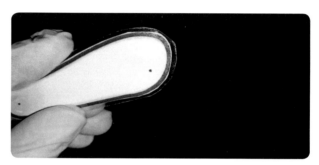

2. 조각마다 있는 각각의 관절 구멍들을 송곳으로 모두 뚫습니다.
구멍은 크지 않아도 됩니다. 다만 실리콘 대신 합단추를 이용할 경우에는 합단추의 튀어나온 부분이 들어갈 정도로 구멍을 여유 있게 뚫어줍니다.

※ 종이에 살짝 누르기만 해도 구멍이 생기니 지나치게 과도한 힘으로 뚫지 않아도 됩니다. 송곳 끝이 날카로워 위험하고 종이가 찢어질 수도 있으니 각별히 주의합니다.
※ 실리콘 대신 합단추를 이용할 경우에도 실리콘으로 연결하는 방법대로 하면 됩니다.

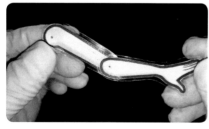 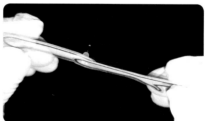 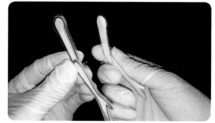

3. 먼저 팔, 손과 팔뚝 조각을 이어줍니다. 이때 손 조각이 팔뚝 조각 위로 오도록 만든 후에 고정시켜야 보기가 좋습니다.
뚫린 구멍을 맞대고 실리콘 침을 넣은 뒤 마개로 고정합니다.
합단추도 실리콘과 마찬가지로 튀어나온 부분을 넣고 뒷면을 이용해 고정합니다. 딱, 하는 소리가 나면 고정이 된 것입니다.
마개로 고정할 때에는 마찬가지로 힘을 너무 세게 가하지 말아야 합니다. 실리콘이 휘거나 부러질 수 있기 때문입니다.

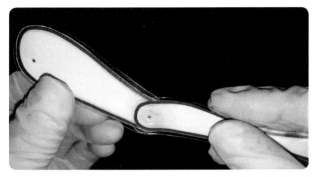 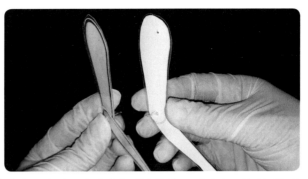

4. 다음은 허벅지와 종아리를 이어줍니다. 이때 종아리 조각이 허벅지 조각 위로 올라가게 만든 후에 고정시키고 실리콘을 이어줍니다.

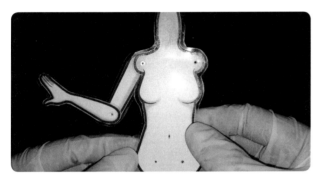 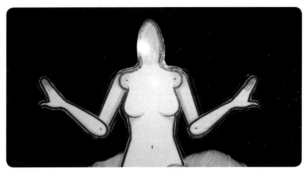

5. 몸통을 들고 팔다리를 이어줍니다. 몸통 조각이 팔 조각보다 위에 오도록 만든 후 실리콘으로 연결합니다.

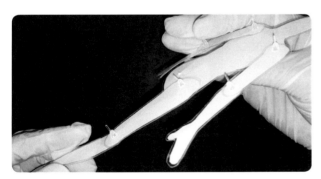 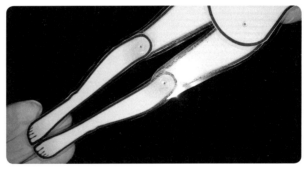

6. 다리 조각이 몸통 조각의 뒤에 오도록 만든 후 실리콘으로 연결합니다.

7. 몸체를 뒤로 돌려서 튀어나온 실리콘 침들을 가위로 자릅니다. **이때 마개까지 자르지 않도록 조심합니다.**

8. 찍찍이를 몸체 앞면에 표시되어 있는 작은 네모 칸 위치에 맞게 붙입니다.

고리걸이 찍찍이를 사용한다면 찍찍이를 알맞은 크기로 자른 뒤, 뒷부분 스티커를 떼어 내고 그대로 붙이면 됩니다.

벨크로 찍찍이를 사용한다면 보들보들한 면이 아닌 거친 면을 잘라서 붙이고, 몸체 밖으로 벗어나지 않는 한에서 크게 붙여주세요. 접착력이 약하기 때문에 면적을 넓혀 줍니다.

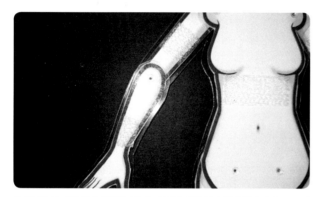

1) 몸통은 사진과 같이 가슴 바로 밑부분에 붙입니다. 크기는 여유롭게 자릅니다.

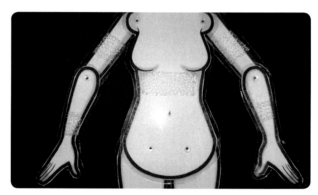

2) 팔은 사진과 같이 팔뚝의 중간 부분에 붙이고 손목 바로 위에 붙입니다.

손목 부분은 얇기 때문에 찍찍이 또한 얇게 자릅니다.

3) 발 부분은 발목 바로 밑부분에 붙입니다.

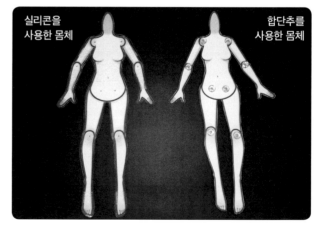

4) 몸체 완성입니다.

1. 만들어 놓은 얼굴과 몸체를 뒤로 돌립니다.

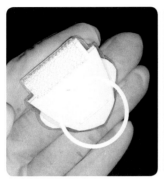 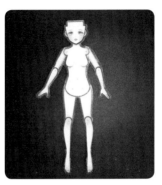

2. 얼굴 뒤에 있는 홈 안에 몸체의 목 부분을 끼웁니다.
 너무 세게 끼우지 말고 살살 끼웁니다. 종이이기 때문에 너무 세게 하면 목 부분이 꺾일 수 있습니다.

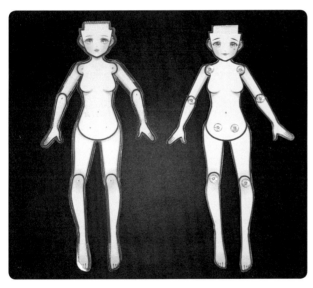

실리콘을 사용한 몸체(좌), 합단추를 사용한 몸체(우)

3. 인형 본체 완성입니다.

PART 3。

종이구관 가발과 옷,
신발 만들기

1. 가위질이 조금 어려운 친구들은 부모님의 도움을 받아 함께 만드는 것이 좋습니다.

특히 인형의 물건들이나 액세서리 같은 것들은 작아서 자르기 어려울 수 있습니다. 그런 것들은 천천히 자를수록 예쁜 모습이 나옵니다.

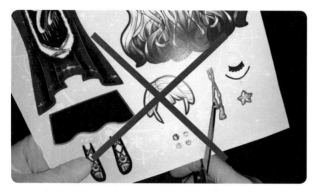

2. 도안 한 장을 통째로 들고 자르지 말고, 조각조각 잘라서 나누어 놓고 난 뒤에 다시 하나하나 섬세하게 잘라주는 게 좋습니다.

3. 도안의 테두리를 남기면서 자르는 게 완성되었을 때 훨씬 예쁩니다!

4. 찍찍이를 붙일 때는 표시되어 있는 공간을 꽉 차게 붙일 필요가 없습니다. 너무 완벽하게 맞추려 하지 말고 여유 있게 붙입니다.

5. 완성한 가발이나 옷에 마음에 드는 액세서리를 골라 붙여주면 더욱더 예쁜 코디가 됩니다!

6. 사진과 글만으로 이해하기가 어려운 부분이 있다면 유튜브에서 '위드묘묘'를 검색합니다.

위드묘묘 채널에 가발과 옷 만드는 방법을 영상으로 올려놓았으니 보면서 같이 천천히 만들어봅시다.

※ 의상을 만들 때마다 계속 반복되는 중요한 내용이라 별도로 정리하였습니다.

1. 종이구관 몸체 또는 의상에 찍찍이를 부착할 위치를 확인합니다. 편의상 해당 사진에 있는 도안을 종이구관 몸체 또는 의상이라고 가정하겠습니다.

2. 부착할 위치에 있는 찍찍이와 동일한 크기로 찍찍이를 자릅니다.

3 준비된 찍찍이를 부착할 위치에 있는 찍찍이에 짝을 맞춰 끼웁니다.

4. 끼운 찍찍이에서 스티커를 벗겨 냅니다.

5. 스티커를 벗겨 내면 끈적한 부분이 나타납니다.

6. 이 끈적한 부분에 의상을 부착할 준비를 합니다.

7. 부착하고자 하는 의상이 준비된 모습입니다. 편의상 해당 사진에 있는 도안을 종이구관 의상이라고 가정하겠습니다.

8. 도안마다 다소 다를 수 있겠습니다만, 가장 적합한 위치를 찾아 의상을 위치시킵니다.

9. 측면에서 바라본 의상을 부착한 후의 모습입니다.

10. 의상을 떼어 내면 의상에 찍찍이가 붙은 채로 떨어집니다. 완성된 모습입니다.

※ 고리걸이 찍찍이 대신 벨크로 찍찍이를 이용한다면 거친 면이 아닌 보들보들한 면의 찍찍이를 이용합니다. 거친 면은 거친 면끼리 붙지 않으므로 얼굴에 거친 면을 붙였기 때문에 가발에는 보들보들한 면의 벨크로 찍찍이를 붙여야 합니다.

모든 가발은 한 종류당 앞머리와 뒷머리 두 가지 조각이 있습니다.

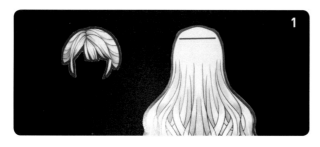

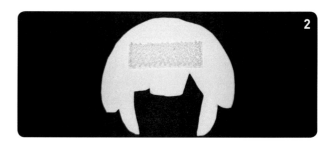

1. 먼저 원하는 가발 도안을 자릅니다.

2. 앞머리를 뒤로 뒤집은 후, 찍찍이가 앞머리 도안 크기를 벗어나지 않는 선에서 붙입니다. 찍찍이 크기는 사진보다 크게 붙여도 됩니다.
　　이때 고리걸이 찍찍이를 사용한다면 찍찍이를 알맞은 크기로 자른 뒤, 뒷부분 스티커를 떼어내고 그대로 붙이면 됩니다.
　　벨크로 찍찍이를 사용한다면 거친 면이 아닌 보들보들한 면을 잘라서 붙입니다!

3. 뒷머리를 가져와 앞면에 그어져 있는 가이드 선에 맞추어 찍찍이를 붙입니다.
　　가이드 선보다 위나 아래에 붙이면 얼굴에 잘 안 붙을 수 있습니다. 벨크로 찍찍이는 똑같이 보들보들한 면을 잘라 붙입니다.

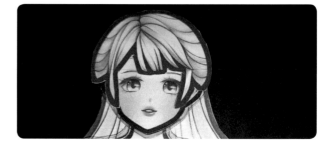

4. 가발 완성입니다.

5. 양갈래 가발은 일반 가발과 조금 다릅니다.

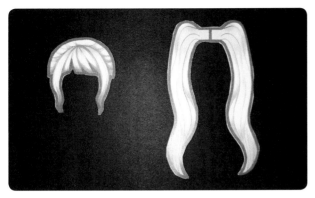

1) 앞머리와 뒷머리로 2개의 조각이 있습니다.
　 먼저 도안대로 자릅니다.

2) 앞머리는 뒤집어서 다른 가발과 같은 방법으로 찍찍이를
　 붙입니다.
　 벨크로 찍찍이는 똑같이 보들한 면으로 붙이면 됩니다.

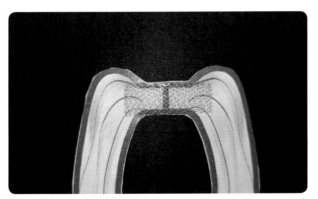

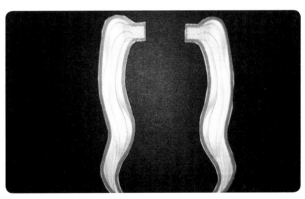

3) 뒷머리에 찍찍이를 일직선으로 붙인 뒤, 가위로 반을 자릅니다.

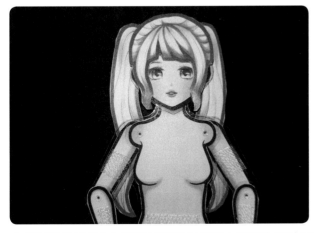

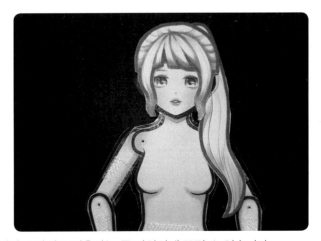

4) 양갈래 가발은 높낮이를 다르게 붙이거나 한쪽만 붙여 포니테일 스타일로 연출하는 등 다양하게 꾸밀 수 있습니다.

★ 상의 만들기

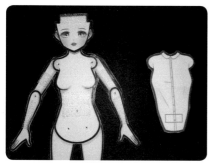

1. 종이구관 본체와 원하는 옷의 상의 부분을 잘라서 준비합니다.

2. 종이구관 본체의 몸통에 붙어 있는 찍찍이와 똑같이 자른 뒤, 그대로 찍찍이의 스티커를 제거하고 뒤집어서 몸통에 붙입니다. (상세한 내용은 27쪽 참조)

※ 스티커의 끈적한 부분이 앞으로 보이게 붙이면 됩니다.

벨크로 찍찍이를 이용한다면 거친 면이 아닌 보들보들한 면의 찍찍이를 이용합니다.

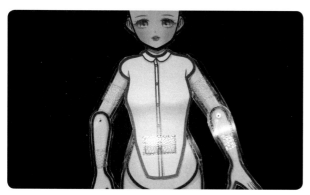

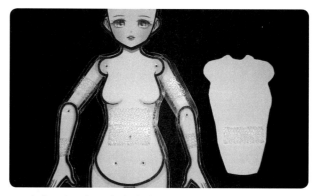

3. 그리고 상의 조각을 몸체에 입힌다는 느낌으로 알맞게 위치를 잡은 후, 그대로 종이구관 본체에 붙입니다.

4. 잠시 꾹 눌러준 뒤에 상의 조각을 떼어 내면 뒷부분에 스티커가 부착된 채로 떨어집니다.

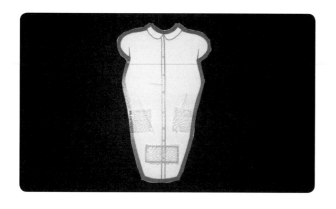

5. 앞부분에도 찍찍이를 붙입니다. 상의 앞부분에 표시되어 있는 네모 칸에 맞게 찍찍이를 붙여줍니다.

벨크로 찍찍이를 이용한다면 거친 면을 붙입니다.

상의의 뒷면은 보들한 면, 앞부분은 거친 면입니다.

또 종이구관 본체 도안을 벗어나지 않을 정도의 범위에서 크게 붙일수록 좋습니다. 접착력이 약하기 때문에 접촉 면적을 넓혀주는 게 도움이 되기 때문입니다.

6. 이 과정은 뛰어넘어도 무관하지만 더욱 완벽한 종이구관을 원한다면 참고해주길 바랍니다.

상의 목 부분에 빵끈을 붙여주면 더욱 고정이 잘 되어 옷을 입혔을 때 더 예쁘게 보입니다. 원피스와 조끼도 똑같이 윗부분에 해주면 됩니다.

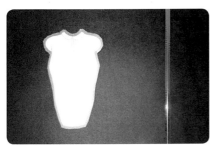

1) 빵끈과 상의를 준비합니다.

2) 빵끈을 반으로 자른 후, 상의를 뒤집어서 V(브이)자 모양으로 배치합니다. 약간 퍼진 V(브이)자 모양으로 해야 나중에 빵끈을 접을 때 쉽습니다.

3) 옷 밖으로 튀어나오지 않도록 테이프를 이용해 그대로 고정시켜 마무리합니다.
이때 일반 투명 테이프가 아니더라도 마스킹 테이프 혹은 다른 두꺼운 테이프 등 고정만 된다면 무엇이든 가능합니다.

4) 스쿨룩 도안에 있는 조끼는 빵끈 하나를 더 붙여주면 됩니다.
반으로 자르지 않은 긴 빵끈을 몸통 가운데에 가로로 둔 뒤, 테이프를 이용해 고정시켜 마무리합니다.
착용할 때는 교복 블라우스 위에 빵끈으로 고정시켜주면 됩니다. (별도의 찍찍이 불필요)

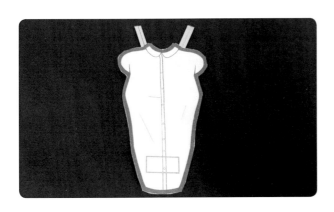

7. 상의 완성입니다.

카디건 만들기

※ 봄소풍룩 도안은 유일하게 겉옷(카디건)이 있어 하나의 과정이 더 필요합니다.

봄소풍룩을 만들려면 아래의 과정을 따라야 합니다.
카디건 조각과 상의 조각을 준비합니다.

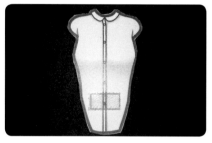 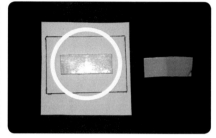

1. 먼저 상의를 가져와 가슴 밑부분에 표시된 네모에 맞도록 너무 크지 않게 찍찍이를 자른 뒤 붙입니다.

벨크로 찍찍이를 이용한다면 거친 면의 찍찍이를 이용합니다.

2. '1'에서 붙인 가슴 아래쪽 찍찍이와 똑같은 크기로 찍찍이를 자릅니다. 찍찍이의 스티커를 제거하고 그대로 위에 붙입니다. (상세한 내용은 27쪽 참조)

※ 스티커의 끈적한 부분이 앞으로 보이게 붙여야 합니다.
벨크로 찍찍이를 이용한다면 거친 면이 아닌 보들보들한 면의 찍찍이를 이용합니다.

 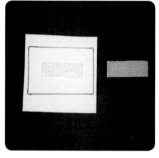

3. 그리고 상의 위에 카디건의 몸통 부분을 입힌다는 느낌으로 알맞게 위치를 잡은 후, 그대로 종이구관 본체에 붙입니다.

4. 잠시 꾹 눌러준 뒤에 카디건 조각을 떼어내면 뒷부분에 스티커가 부착된 채로 떨어집니다.

5. 종이구관 본체를 가져와서 팔뚝과 손목 위에 붙어 있는 찍찍이와 똑같은 크기로 찍찍이를 자릅니다.
그리고 자른 찍찍이를 그 위에 그대로 붙입니다. (상세한 내용은 27쪽 참조)

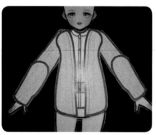 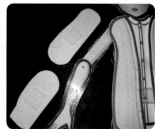 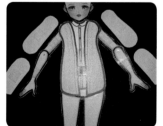 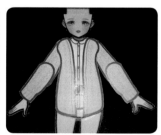

6. 그리고 종이구관 본체 위에 카디건의 팔과 소매 부분을 입힌다는 느낌으로 알맞게 위치를 잡은 후, 그대로 몸체에 붙입니다.
잠시 꾹 눌러준 뒤에 카디건 조각을 떼어 내면 뒷부분에 스티커가 부착된 채로 떨어집니다.

7. 카디건 완성입니다.

★ 소매 & 장갑 만들기

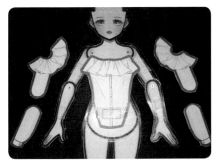

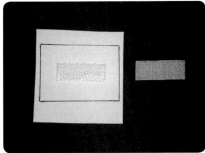

1. 소매와 장갑 조각(할로윈의 마녀룩에만 장갑이 있음)을 잘라서 준비합니다.

2. 아까 상의에 찍찍이를 붙였던 것과 같이 팔뚝 부분에 맞게 찍찍이를 자른 후, 그대로 찍찍이의 스티커를 제거하고 뒤집어서 팔뚝 위에 붙입니다. (상세한 내용은 27쪽 참조)

※ 스티커의 끈적한 부분이 앞으로 보이게 붙여야 합니다.
벨크로 찍찍이를 이용한다면 거친 면이 아닌 보들보들한 면의 찍찍이를 이용합니다.

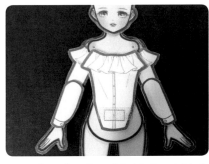

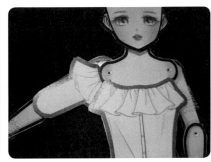

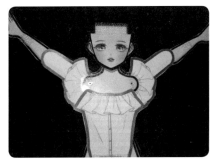

3. 그리고 윗소매 조각을 종이구관 본체에 입힌다는 느낌으로 알맞게 위치를 잡은 후, 그대로 팔뚝에 붙입니다.

※ 여기서 데이트룩 프릴 소매는 알맞게 붙인 뒤에 프릴을 종이구관 본체 뒤로 넘겨줍니다.

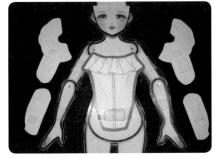

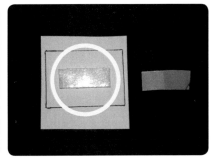

4. 잠시 꾹 눌러준 뒤에 소매 조각을 떼어 내면 뒷부분에 스티커가 부착된 채로 떨어집니다.

5. 아래도 똑같이 손목 윗부분에 붙여져 있는 찍찍이에 맞게 잘라서 붙이고, 아래쪽 소매나 장갑을 착용하도록 한다는 느낌으로 붙였다가 떼어 냅니다. (상세한 내용은 27쪽 참조)

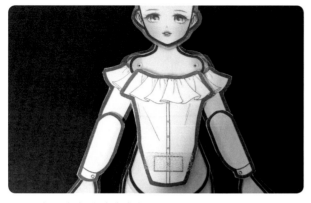 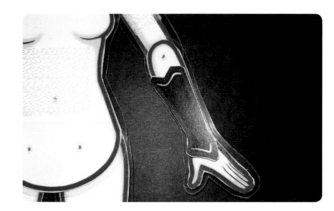

6. 소매 & 장갑 완성입니다.

★ 하의(치마) 만들기

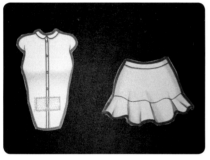 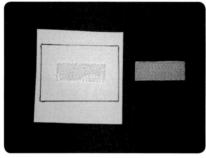

1. 잘라 놓은 하의와 하의에 맞는 세트의 상의를 준비합니다.

2. 상의 앞부분에 붙여져 있는 찍찍이의 크기와 맞게 찍찍이를 자른 후, 그대로 찍찍이의 스티커를 제거하고 뒤집어서 상의 위에 붙입니다. (상세한 내용은 27쪽 참조)

※ 스티커의 끈적한 부분이 앞으로 보이게 붙여야 합니다.

　벨크로 찍찍이를 이용한다면 거친 면이 아닌 보들보들한 면의 찍찍이를 이용합니다.

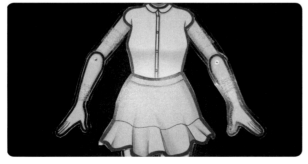 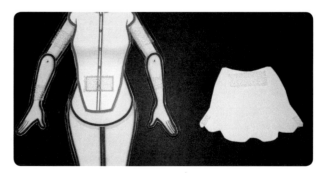

3. 그리고 하의 조각을 상의에 입힌다는 느낌으로 알맞게 위치를 잡은 후, 그대로 붙입니다.

4. 잠시 꾹 눌러준 뒤에 하의 조각을 떼어 내면 뒷부분에 스티커가 부착된 채로 떨어집니다.

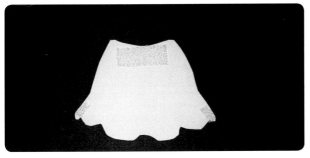
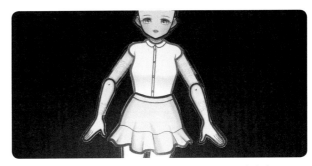

5. 그리고 나서 다시 하의를 뒤집어주고, 사진에 보이는 것처럼 하의(치마) 양 끝에 찍찍이를 작고 얇게 잘라서 붙입니다.

※ 뒷치마 고정용이기 때문에 너무 크거나 넓으면 다리가 잘 안 들어가니 주의해야 합니다.
　벨크로 찍찍이를 이용한다면 거친 면으로 붙입니다.

6. 하의 완성입니다.

★ 치마 뒷부분 만들기

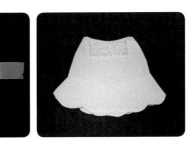

1. 원하는 하의 조각과 하의에 맞는 세트의 치마 뒷부분 조각을 잘라서 준비합니다.

　원피스들도 모두 치마 뒷부분이 있기 때문에 똑같이 따라 하면 됩니다!

2. 하의 조각을 뒤로 돌려준 뒤, 양 끝에 붙여져 있는 찍찍이의 크기와 맞게 찍찍이를 자릅니다. 그리고 그대로 찍찍이의 스티커를 제거하고 뒤집어서 그 위에 붙입니다. (상세한 내용은 27쪽 참조)

※ 스티커의 끈적한 부분이 앞으로 보이게 붙여야 합니다.
　벨크로 찍찍이를 이용한다면 거친 면이 아닌 보들보들한 면의 찍찍이를 이용합니다.

3. 그리고 치마 뒷부분 조각을 하의에 맞도록 알맞게 위치를 잡은 후 그대로 붙입니다. 이때 치마를 앞쪽으로 돌려놓고 위치를 보면서 하면 더 예쁘고 쉽게 붙일 수 있습니다.

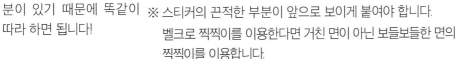

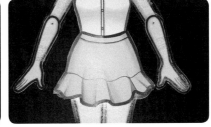

4. 잠시 꾹 눌러준 뒤에 치마 뒷부분 조각을 떼어 내면 스티커가 부착된 채로 떨어집니다.

5. 치마 뒷부분 조각 밖으로 튀어나온 찍찍이가 있다면 다듬어줍니다.

6. 치마 뒷부분 완성입니다.

신발 만드는 방법

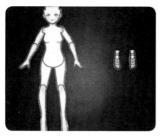 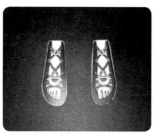

1. 종이구관 본체와 원하는 신발 조각 두 개를 잘라 가져 옵니다.

2. 종이구관 본체의 발에 붙여져 있는 찍찍이와 똑같이 자른 뒤, 그대로 찍찍이의 스티커를 제거하고 뒤집어서 그 위에 붙입니다. (상세한 내용은 27쪽 참조)

※ 스티커의 끈적한 부분이 앞으로 보이게 붙여야 합니다.
벨크로 찍찍이를 이용한다면 거친 면이 아닌 보들보들한 면의 찍찍이를 이용합니다.

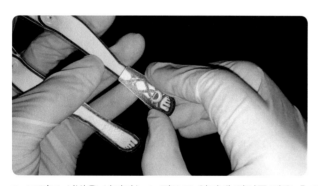 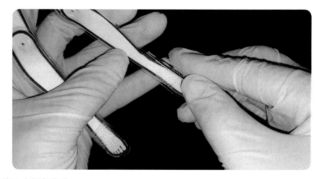

3. 그리고 신발을 신긴다는 느낌으로 알맞게 위치를 잡은 후 그대로 붙입니다.

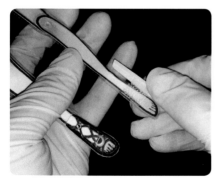 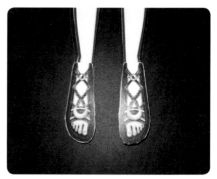

4. 잠시 꾹 눌러준 뒤에 신발 조각을 떼어내면 뒷부분에 스티커가 부착된 채로 떨어집니다.

5. 신발 완성입니다.

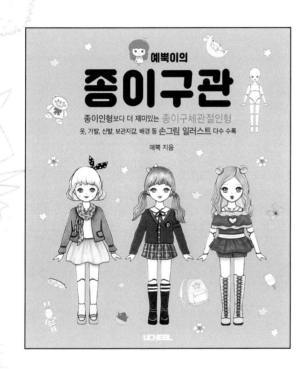

'구관'은 구체관절인형의 줄임말입니다.
'구체관절인형'이란 공 모양의 것(구체)들을 사람의 관절이
위치한 곳에 각각 배치하여 몸을 자유롭게 움직일 수 있도록 만든 인형입니다.

쉽게 말해 여러분이 마트에서 볼 수 있는 인형이 팔다리 등
관절이 움직인다면, 구관이라고 할 수 있습니다.
종이구관은 이런 움직이는 인형들이 종이로 변한 친구지요.

일반 구관들의 가발과 옷들을 보면,
사람의 가발과 옷만큼이나 높은 가격대를 느낄 수 있습니다.
가격만큼의 아름다움과 정말 움직일 것만 같은 섬세함이 엄청난 매력이지요.
하지만 머리카락이 엉킨다거나 다른 잡다한 오염을 피하기 위해서는
꾸준히 시간을 내어서 관리를 해줘야 합니다.
또한 개인적으로 이런 인형들의 가발이나 옷, 신발 등을 직접 만들어준다는 것은
거의 불가능에 가까운 일이지요.

하지만 종이구관은 달라요.
움직이는 건 똑같지만, 종이로 만들어져 일반 인형보다 훨씬 가격이 낮고
누구나 직접 만들 수 있다는 엄청난 장점이 있지요.
항상 함께할 자기만의 인형을 스스로 만드는 시간을 가질수 있다는 것은
그냥 구관으로는 경험할 수 없는 종이구관만의 매력입니다.

그 엄청난 매력! 지금 위드묘묘와 함께 느껴볼까요?

※ 위드묘묘 종이구관을 완성하기 위해서는 별책부록에 있는 도안 이외에도
실리콘과 고리걸이 찍찍이, 손 코팅지 등과 같은 재료가 필요하므로 별도로
구입해서 사용해야 합니다. (재료 구입 방법은 책 본문 참조)

위드묘묘 종이구관 DIY

별책부록

관절이 정말 움직이는 종이인형 만들기

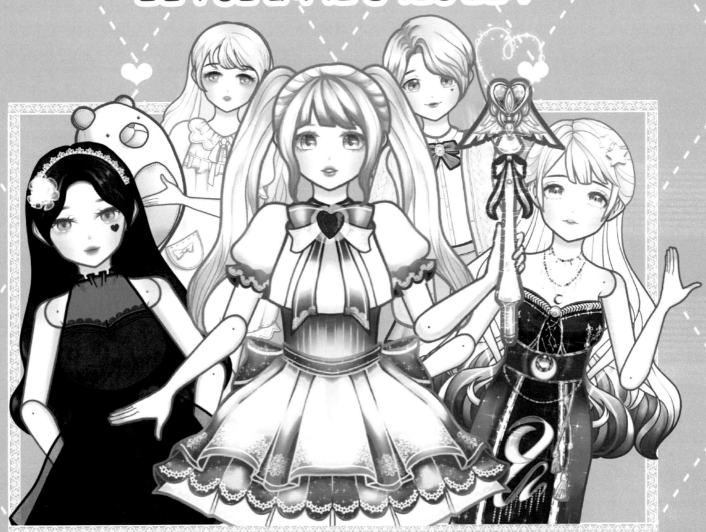

권지영, 고은별 지음

UCHEOL

위드묘묘

언제든 함께 속삭일 수 있어

계명대학교 영상애니메이션과 전공

은별은 2016년에 입학했고, 지영은 2017년에 입학했다.
2017년 4월 7일 '위드묘묘'라는 이름으로
관절이 정말 움직이는 종이구체관절인형 사업을 시작했다.

유튜브 채널: 위드묘묘
인스타 ID: with_myomyo
트위터 ID: diong000
이메일: t606232@naver.com

PART 4.

종이구관
도안

정품 인증서

〈위드묘묘 종이구관 DIY: 관절이 정말 움직이는
종이인형 만들기〉 도서 안에 있는 모든 도안은
위드묘묘가 직접 그려 제공한 것으로,
이 도안을 이용해 만들어진 인형은
모두 위드묘묘의 정품 인형이 됨을 보증합니다.
또한 본 정품 인증서 및 정품 제조 번호는 재발행되지 않습니다.
훼손되지 않도록 각별히 관리해 주길 바랍니다.

제조 번호 : WITHMYOMYO-17040
(serial number)

타입 : FRIEND
(type)

WITHMYOMYO

종이구관 본체 도안

움직임이 가능하도록 만든 위드묘묘만의 몸체와
여러 가지 매력적인 얼굴 도안으로 나만의 종이구관을 만들어보아요!

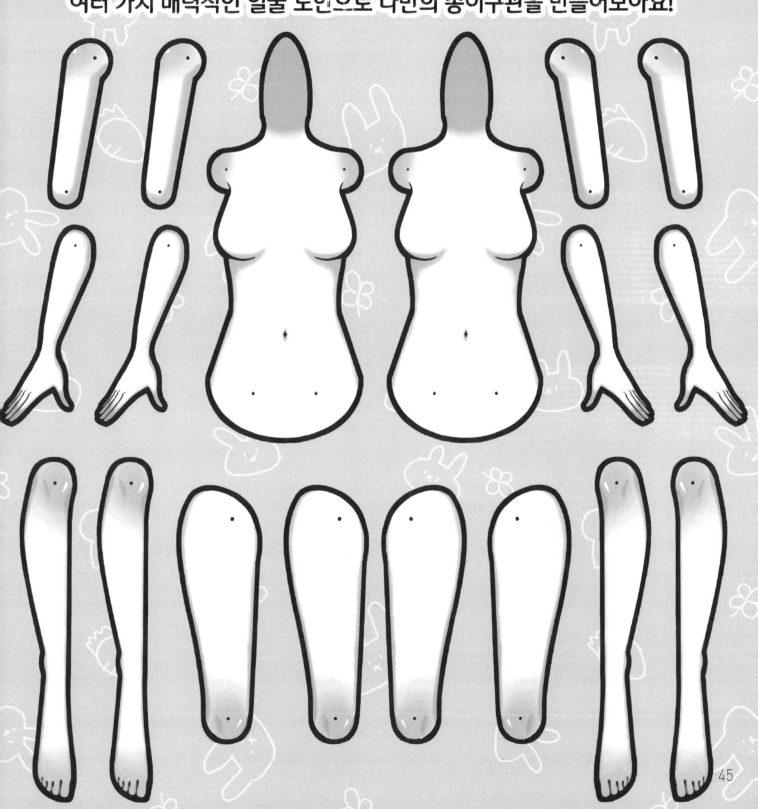

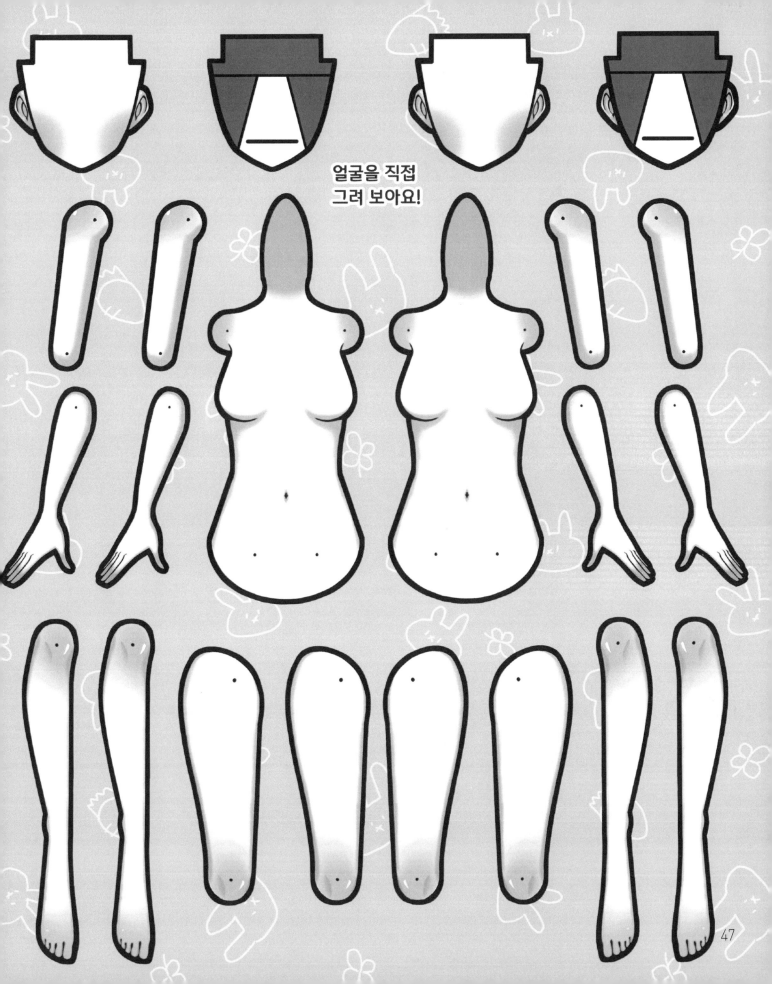

얼굴을 직접
그려 보아요!

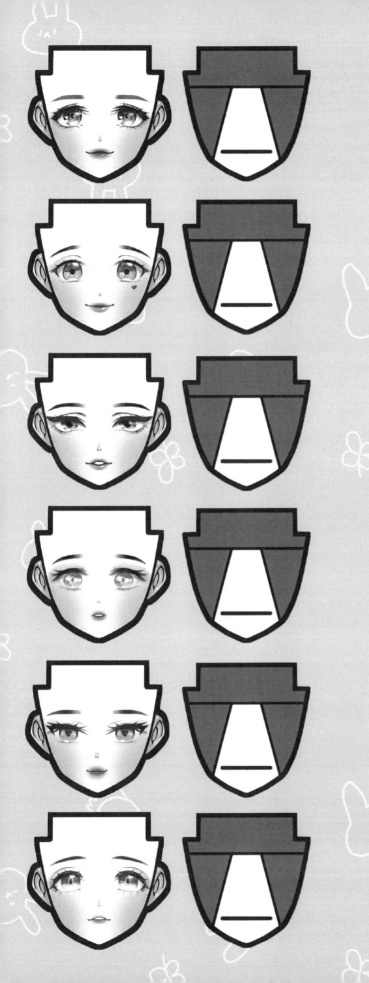
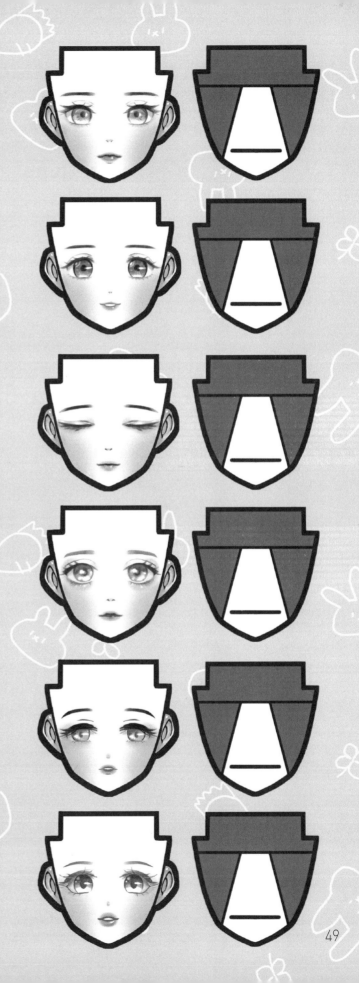

마법소녀A 도안

반짝이는 원피스를 입고 화려한 마법 소녀로 변신해보아요!

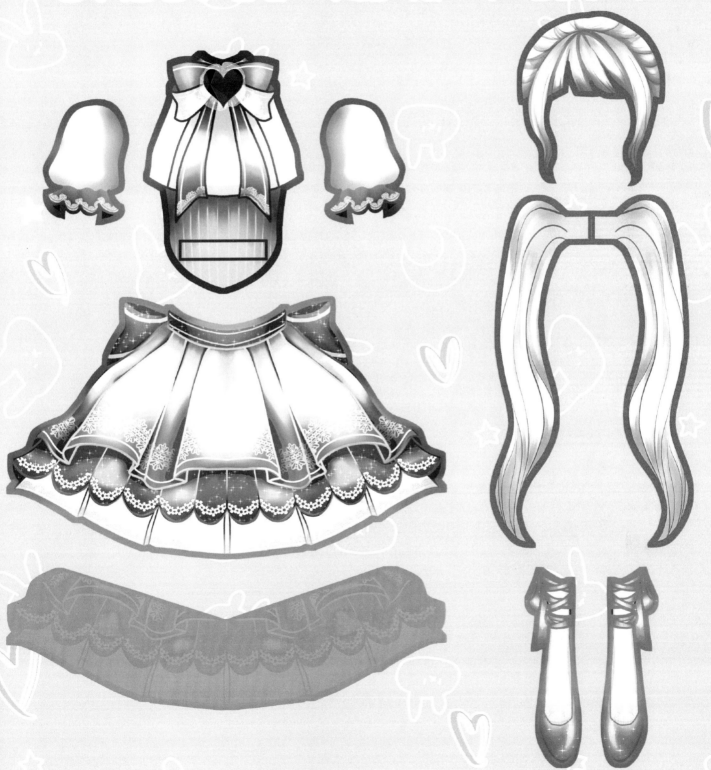

51

마법소녀B 도안

반짝이는 원피스를 입고 화려한 마법 소녀로 변신해보아요!

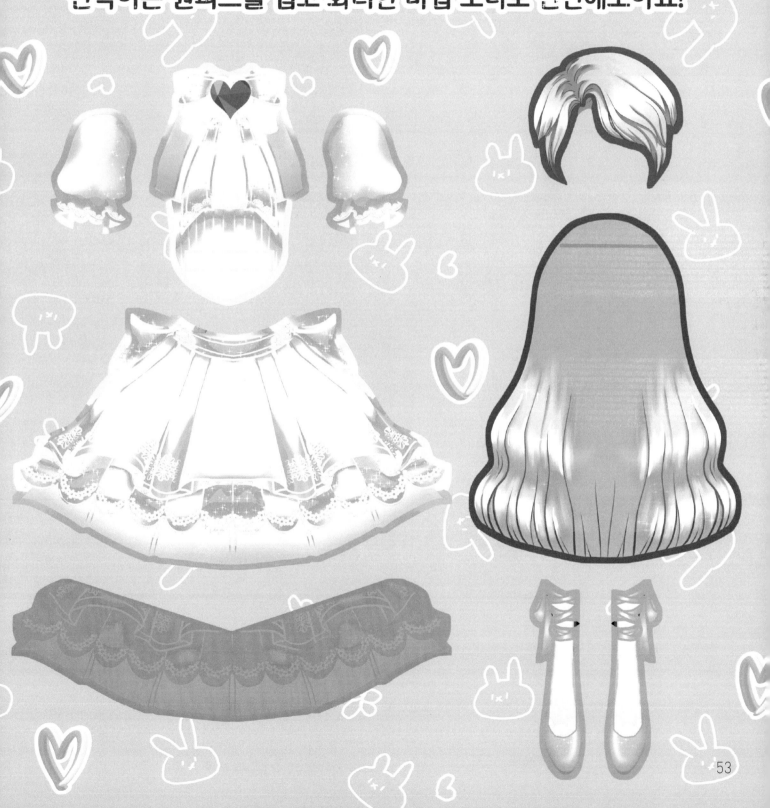

로즈데이 도안

성숙한 어른이 된 소녀에게 장미를 선물하는 로즈데이 ♥

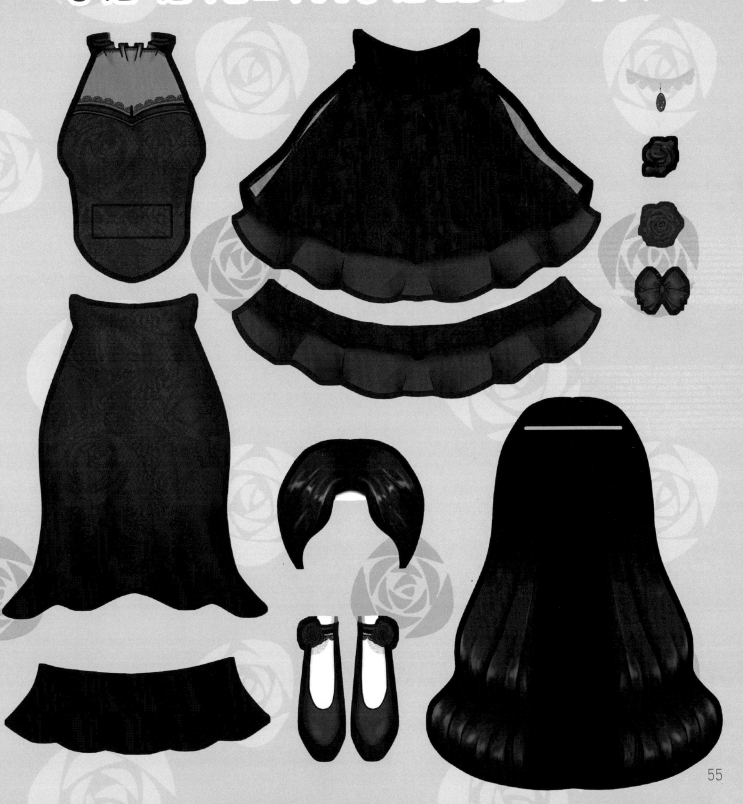

문라이트 도안

신비스러운 분위기의 드레스로 달의 여신이 되어보아요 !

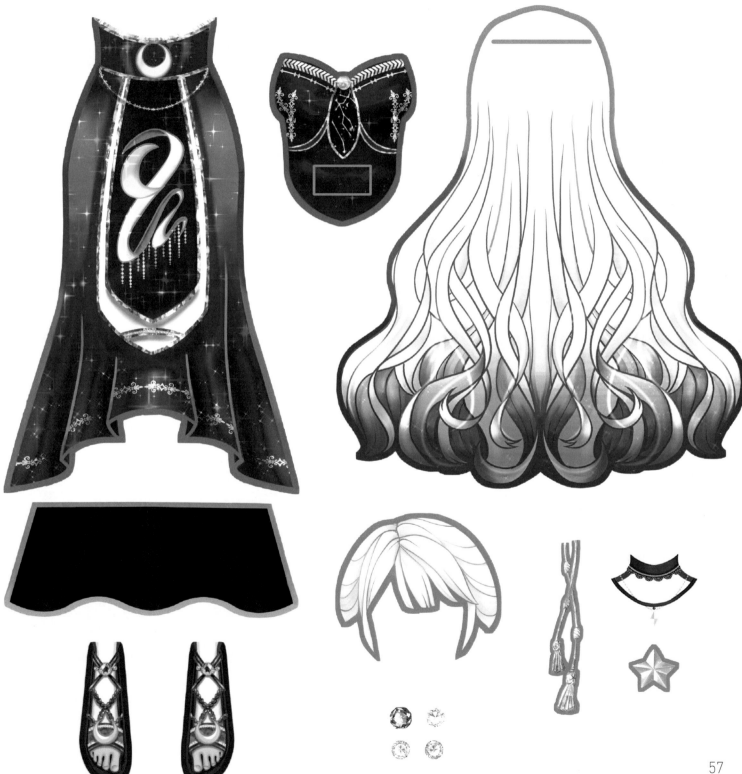

스타라이트 도안

행성과 별을 지키는 사랑스러운 요정룩!

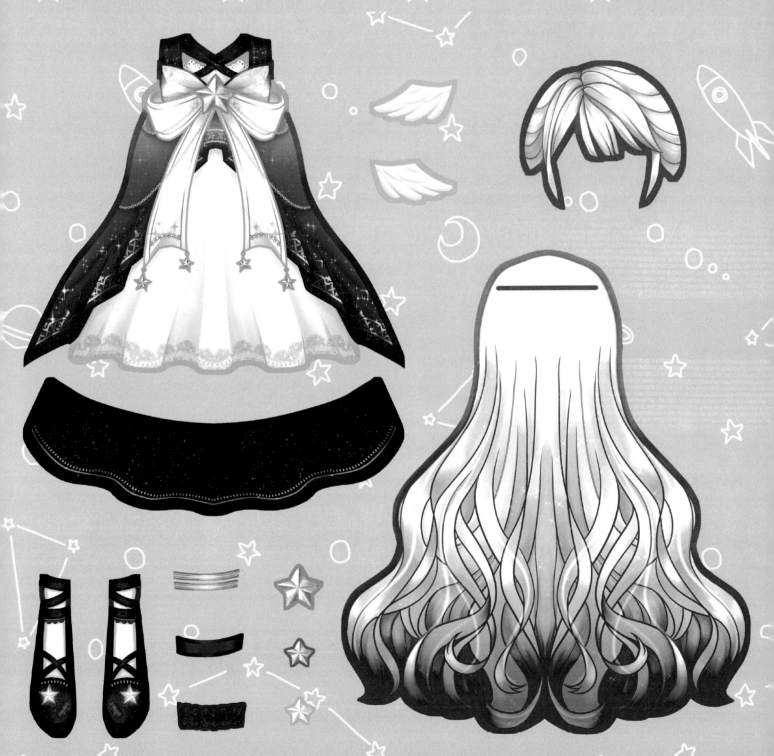

봄소풍룩 도안

예쁘게 차려입고 같이 봄소풍 가요! 벚꽃과 너무 잘 어울리죠?

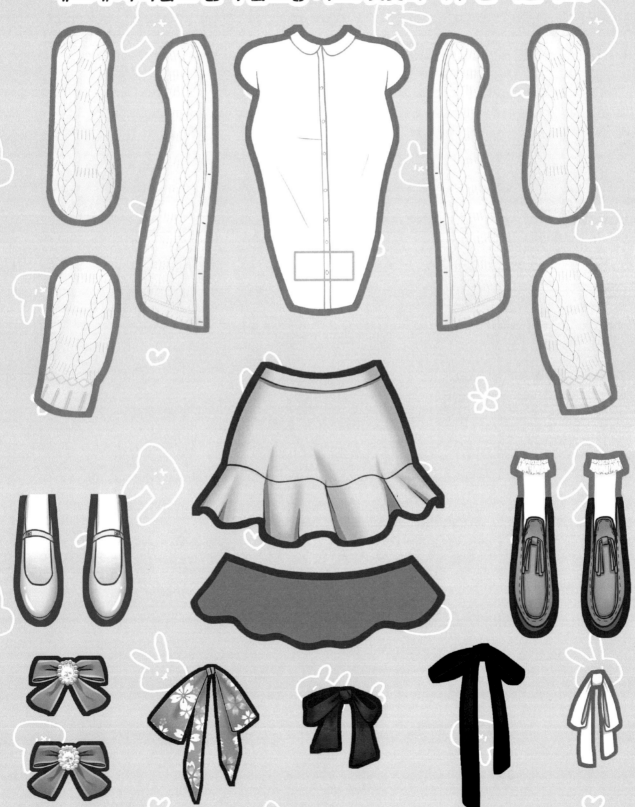

 # 데이트룩 도안

시원한 느낌의 하늘색 치마와 프릴 오프숄더로 발랄한 매력 발산!

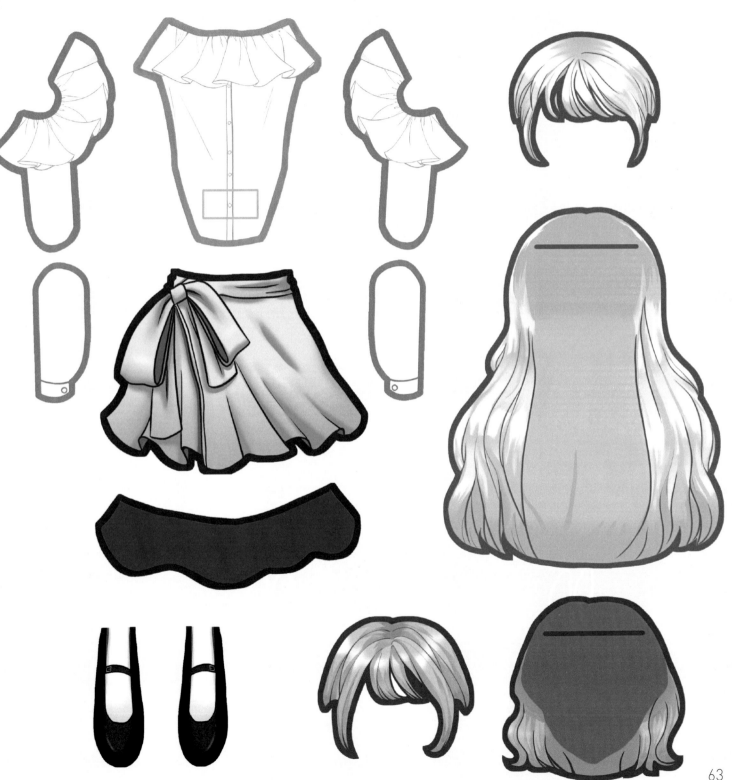

바캉스룩 도안

바닷바람에 펄럭이는 하얀색 원피스가 여름을 한층 더 빛나게 해줄 거예요

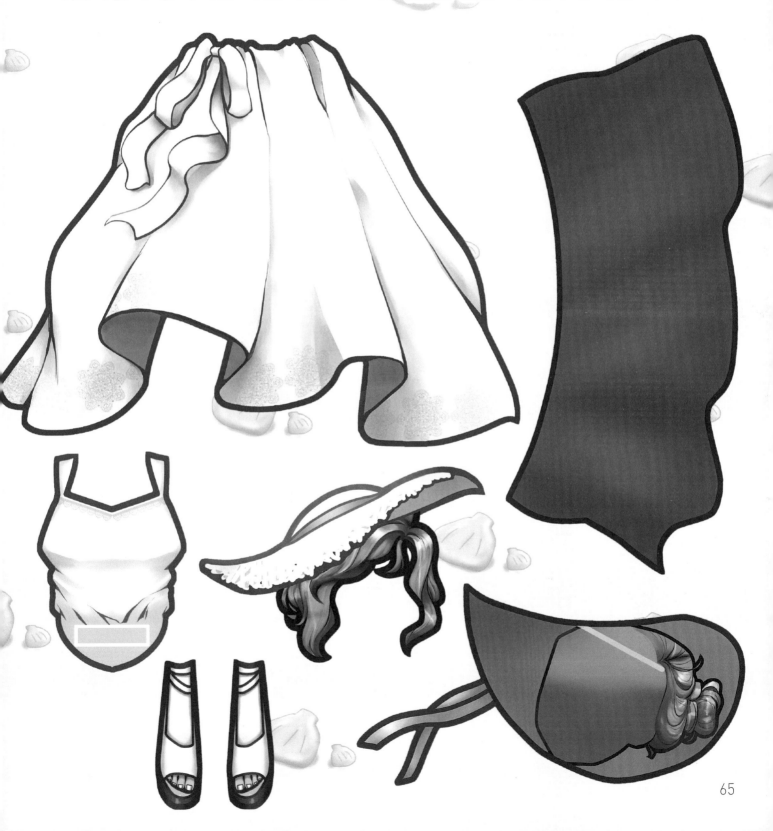

 # 가을소녀 도안
가을과 어울리는 따뜻한 색들로 귀여운 느낌이 물씬!

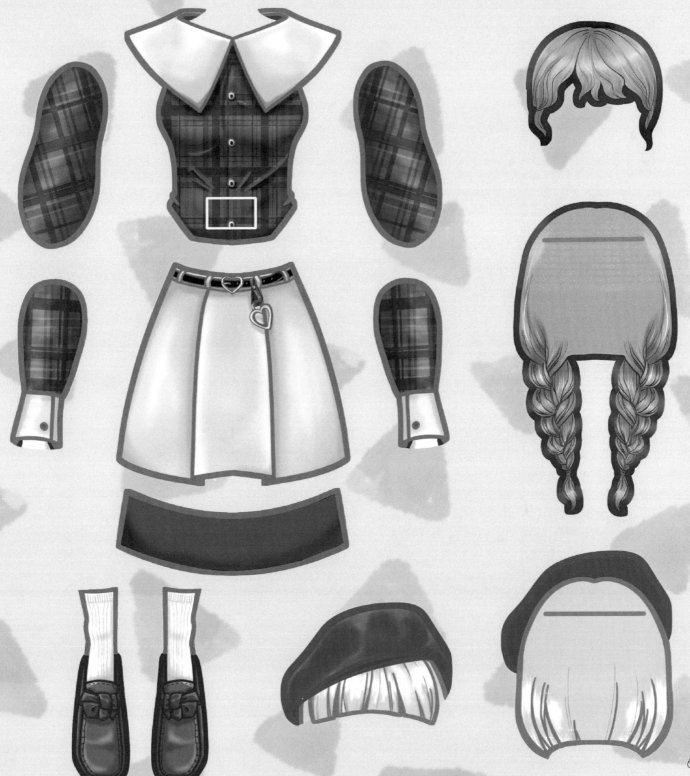

귀여운 마녀가 되어 까만 밤하늘을 날아다녀보아요

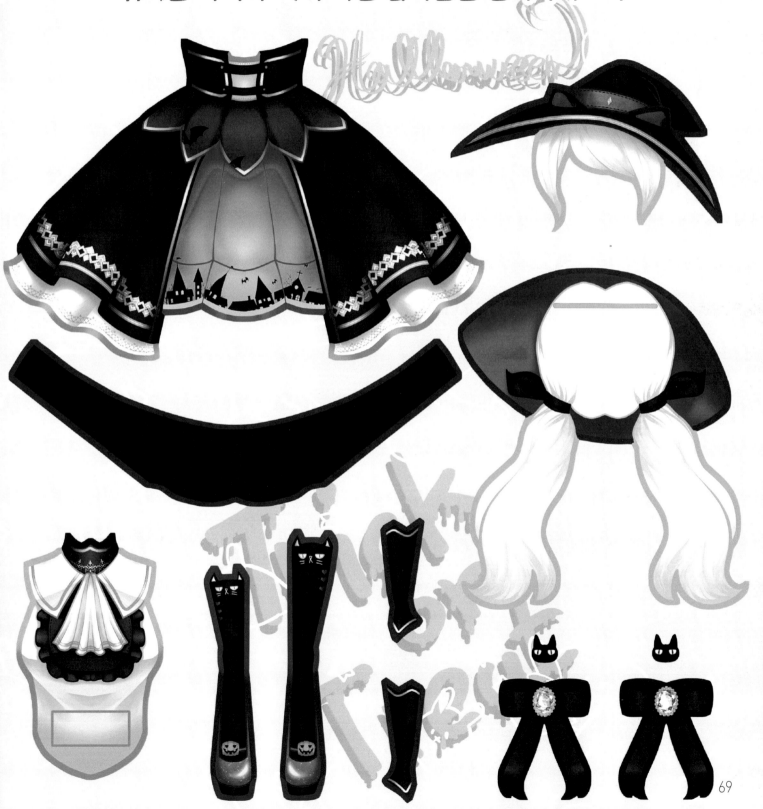

루돌프 소녀 도안

빛나는 뿔을 가진 루돌프 소녀로 변신해 즐거운 크리스마스를 보내요!

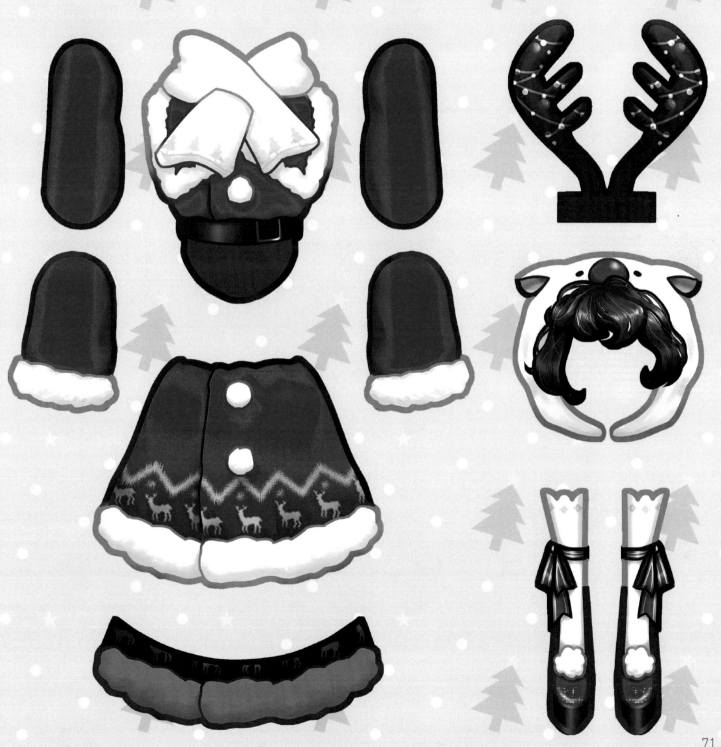

산타 소녀 도안

귀여운 귀마개를 낀 산타복 소녀와 크리스마스 선물 준비를 함께해요!

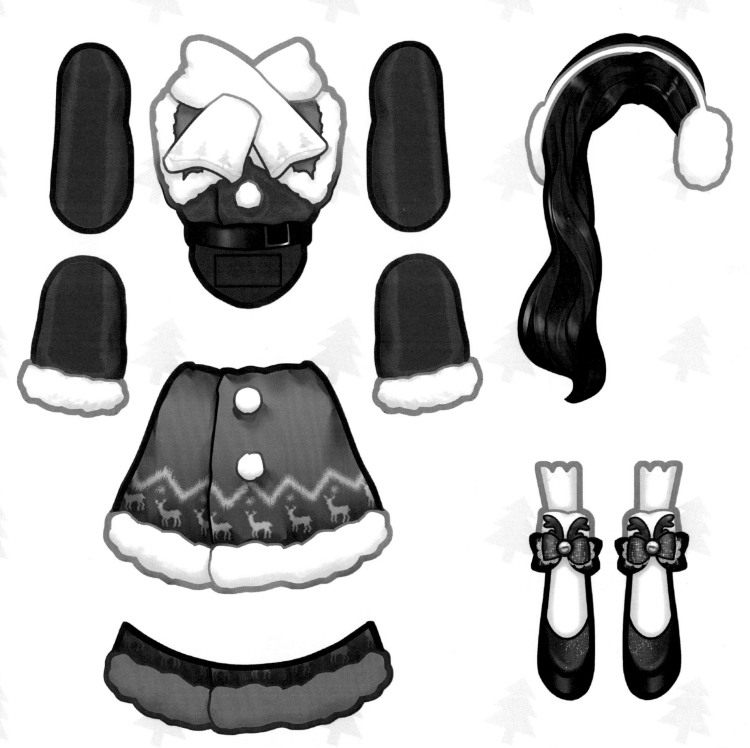

스쿨룩 도안

예쁜 교복을 입고 발랄하게 학교 갈 준비를 해요!
리본과 넥타이로 여러 가지 코디가 가능해요

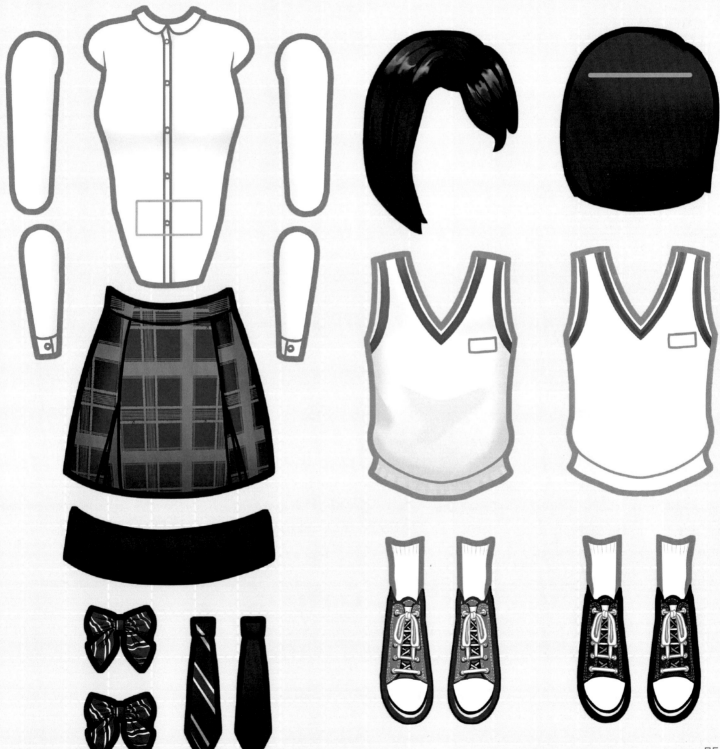

잠옷 도안

포근한 잠옷, 안대와 함께라면 순식간에 꿈나라로 갈 거예요

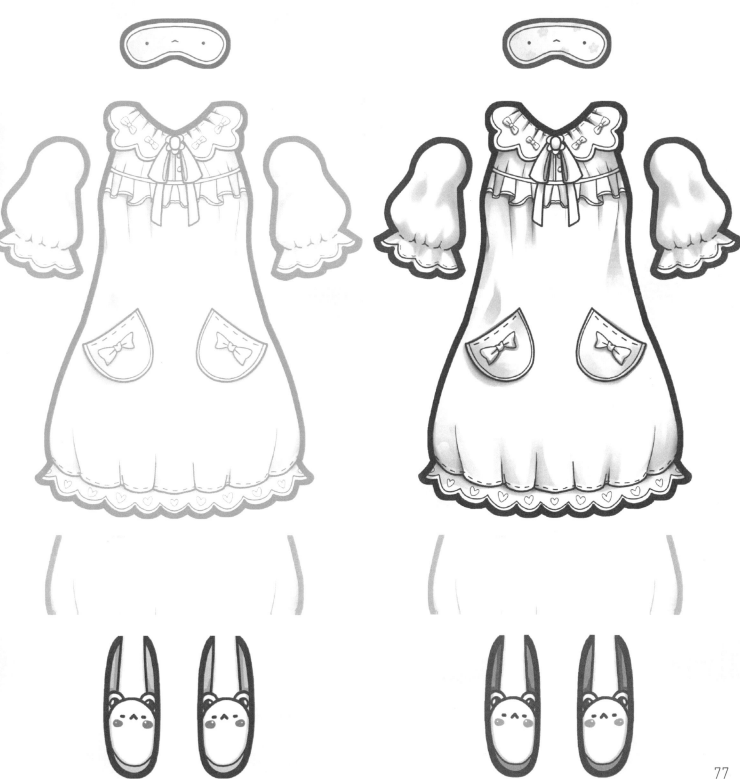

가발 도안

다양한 가발들을 이용해 자신만의 인형을 코디해보아요!

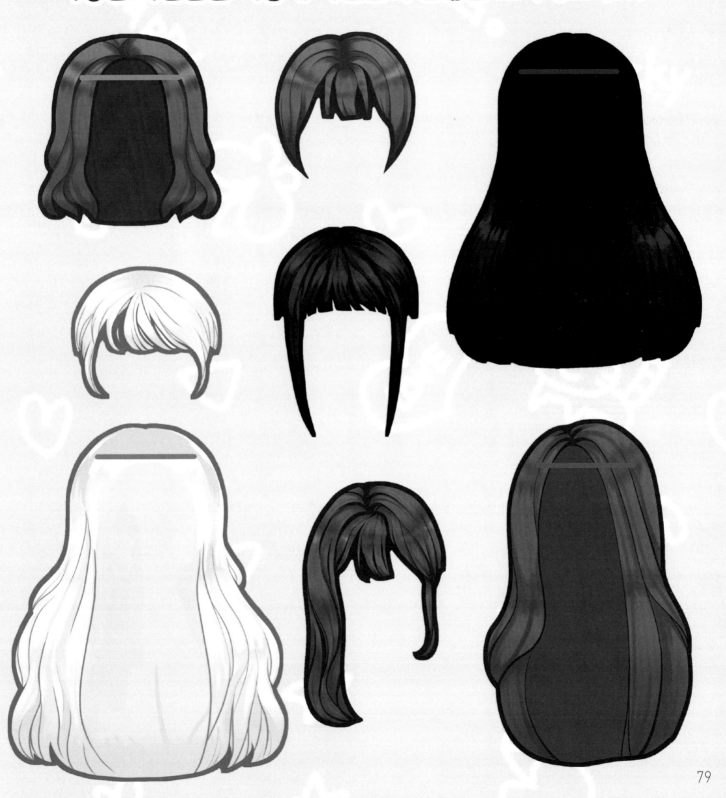

인형의 소품들

개성 넘치는 소품들을 이용해 인형을 더욱 빛나게 해보아요!

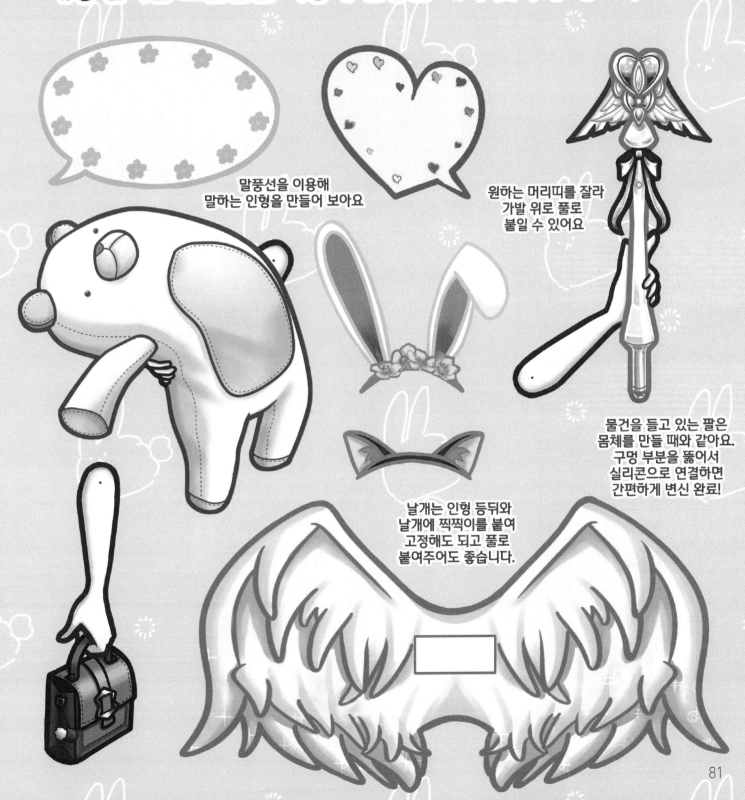

말풍선을 이용해
말하는 인형을 만들어 보아요

원하는 머리띠를 잘라
가발 위로 풀로
붙일 수 있어요

물건을 들고 있는 팔은
몸체를 만들 때와 같아요.
구멍 부분을 뚫어서
실리콘으로 연결하면
간편하게 변신 완료!

날개는 인형 등뒤와
날개에 찍찍이를 붙여
고정해도 되고 풀로
붙여주어도 좋습니다.

PART 5.

나도
패션 디자이너

나도 패션 디자이너

위드묘묘의 도안을 색다른 옷으로 변신시켜보아요!
좋아하는 색과 다양한 무늬를 이용해 자유롭게 채워보아요

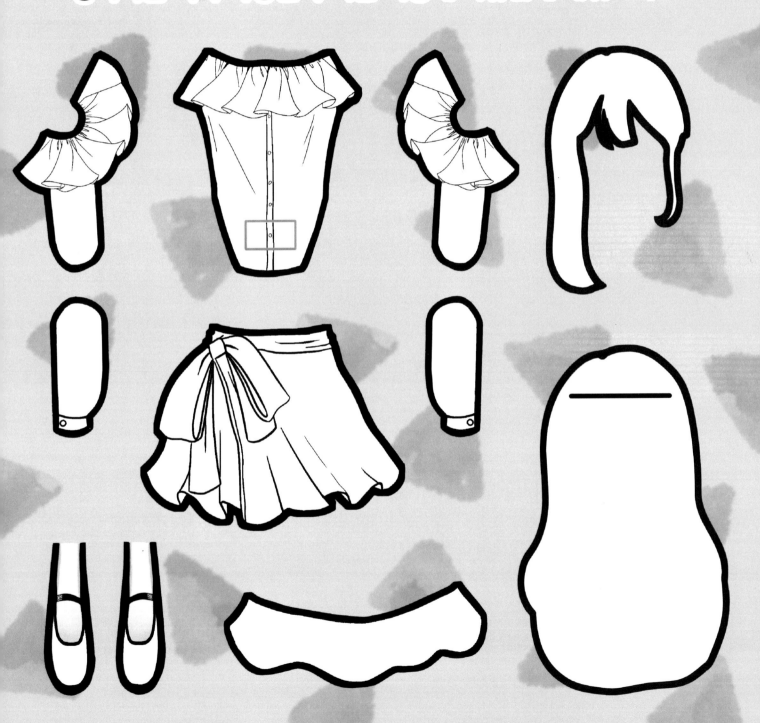

 # 나도 패션 디자이너
위드묘묘의 도안을 색다른 옷으로 변신시켜보아요!
좋아하는 색과 다양한 무늬를 이용해 자유롭게 채워보아요

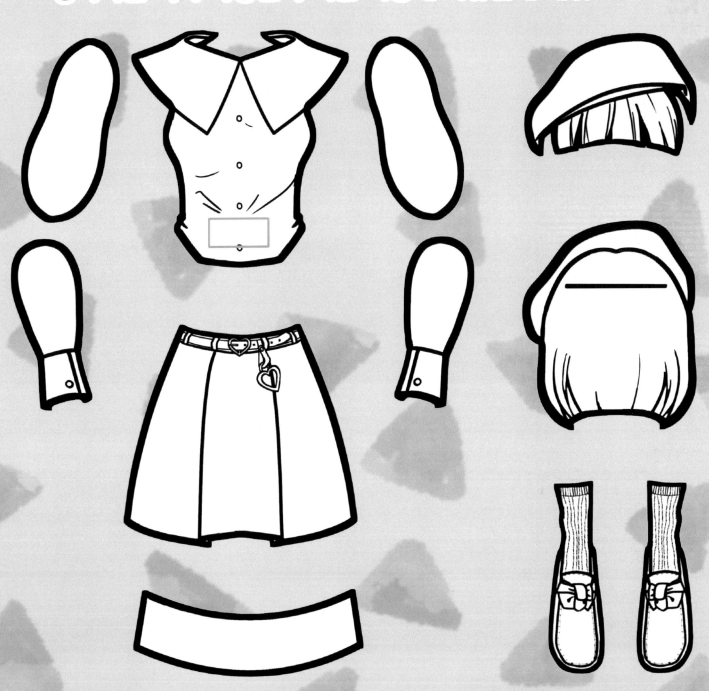

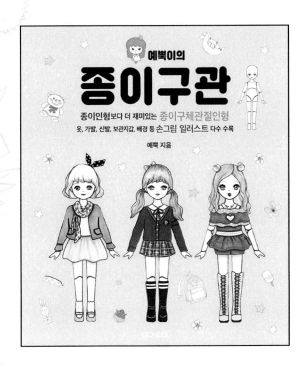

'구관'은 구체관절인형의 줄임말입니다.
'구체관절인형'이란 공 모양의 것(구체)들을 사람의 관절이
위치한 곳에 각각 배치하여 몸을 자유롭게 움직일 수 있도록 만든 인형입니다.

쉽게 말해 여러분이 마트에서 볼 수 있는 인형이 팔다리 등
관절이 움직인다면, 구관이라고 할 수 있습니다.
종이구관은 이런 움직이는 인형들이 종이로 변한 친구지요.

일반 구관들의 가발과 옷들을 보면,
사람의 가발과 옷만큼이나 높은 가격대를 느낄 수 있습니다.
가격만큼의 아름다움과 정말 움직일 것만 같은 섬세함이 엄청난 매력이지요.
하지만 머리카락이 엉킨다거나 다른 잡다한 오염을 피하기 위해서는
꾸준히 시간을 내어서 관리를 해줘야 합니다.
또한 개인적으로 이런 인형들의 가발이나 옷, 신발 등을 직접 만들어준다는 것은
거의 불가능에 가까운 일이지요.

하지만 종이구관은 달라요.
움직이는 건 똑같지만, 종이로 만들어져 일반 인형보다 훨씬 가격이 낮고
누구나 직접 만들 수 있다는 엄청난 장점이 있지요.
항상 함께할 자기만의 인형을 스스로 만드는 시간을 가질수 있다는 것은
그냥 구관으로는 경험할 수 없는 종이구관만의 매력입니다.

그 엄청난 매력! 지금 위드묘묘와 함께 느껴볼까요?

※ 위드묘묘 종이구관을 완성하기 위해서는 별책부록에 있는 도안 이외에도
실리콘과 고리걸이 찍찍이, 손 코팅지 등과 같은 재료가 필요하므로 별도로
구입해서 사용해야 합니다. (재료 구입 방법은 책 본문 참조)